翰墨撷英

中国名绘集珍

赵之谦 异鱼图

◎原色高清 ◎临摹鉴赏

〔清〕赵之谦 绘　盛文强 编

浙江人民美术出版社

海物有奇形怪状者——赵之谦《异鱼图》解读

高　免

《异鱼图》是清代画家赵之谦的传世名作,该图纸本设色,纵 35.4 厘米,横 222.5 厘米。绘制海洋动物十五种,海物横陈枕藉于一长卷之内,蔚为奇观。该题材在中国古代绘画史上极为少见,对于内陆人来说,海洋动物是全然陌生的。赵之谦一度客居温州,近距离接触过海洋动物,便以此入画,又经其独特禀赋的加持,驱使精灵奔走于腕下,才有了《异鱼图》这一佳构。画卷徐徐展开,水族奇形跃然纸上,而画卷之外的人与事,也同样引人入胜。

一、浮生奔忙,避居东海

《异鱼图》的作者赵之谦(1829—1884),字㧑叔,号冷君、无闷、悲庵等,斋号二金蝶堂,浙江绍兴人,是集诗、书、画、印于一身的全才。他的一生颇为坎坷,先是科举不顺,屡踬于棘闱。又逢连年战乱,郁郁不得志。曾在江西鄱阳、奉新和南城等县做过十余年知县,卒于任上。

赵之谦出身商贾之家,曾拜山阴名儒沈复粲为师,未及弱冠之年,家道中落,其兄被人诬告,因为官司而破产。二十岁那年,赵之谦中秀才,生计仍然窘迫,便开馆授徒,到了二十二岁时,他进入缪梓的幕府,从此开始了近十年的游幕生涯。缪梓是江苏溧阳人,清道光八年(1828)举人,曾为知县,后因治水有功而得以擢升。赵之谦入幕之时,缪梓是绍兴府的知府,赵之谦协助缪梓做文牍笺奏等日常事务。缪梓比赵之谦大二十二岁,赵之谦敬重其学问和人品,终身执弟子礼,并追随缪梓转徙各地,参与政务,兵农钱粮律令河工之政,皆有涉猎。在缪梓的悉心指导之下,赵之谦逐渐具备了管理一方政务的才能。此外,赵之谦每到一处,有机会便游览当地古迹,得见金石书画,眼界和阅历大增。在缪梓幕中,赵之谦还结识了许多志同道合的幕友,在一起切磋,比如胡澍、王晋玉、胡子继等人,皆是一时俊彦,其中胡澍对赵之谦的影响最大。在此期间,赵之谦继续参加科考,终于在三十一岁时考中举人,他的生活也在这一年出现了转机。

然而,转过年来,即咸丰十年(1860)的春天,形势却急转直下,赵之谦欲赴京城参加会试,却受到太平军的阻挡而折返。四月,太平天国李秀成部急攻杭州城,城中兵力不足,太平军惯用挖地道的攻城方法,挖到城下布设了火药,在城墙上炸出了豁口,太平军像潮水般涌入杭州城,时任浙江布政使的缪梓战死。杭州失陷之时,赵之谦尚未回城,恩师战死的消息传来,给赵之谦带来巨大的悲痛。当时有人弹劾缪梓,致使其恤典被夺,无人敢为其申冤,赵之谦知道后,大为不平,写下《缪武烈公事状》,诉至京城,朝廷命左宗棠核查,恢复了缪梓的恤典。赵之谦心念旧恩,能够主持正义,可见其性格。

咸丰十一年(1861),赵之谦因为缪梓战死,失去了幕府中的工作,为了生计,不得不重操旧业,投奔温州府同知陈宝善,不久又随温州知府钱维诰去瑞安县辅佐戎幕,重新开始了"绍兴师爷"的生涯。《异鱼图》正是在这一年创作的,赵之谦在《异鱼图》的题跋中写道:"咸丰辛酉,㧑叔客东瓯,见海物有奇形怪状者,杂图此纸,间为考证名义,传神阿堵,意在斯乎!"字里行间颇有自得之意,认为达到了传神的境界。

在温州的日子,前后不到一年,正是赵之谦接连遭逢巨变之后的喘息之时。温州物产丰富,多有其未见未识之物,他画过葵树、绣球、铁树、箬兰、百子莲、夹竹桃、仙人掌、夜来香等植物,皆是前人少有涉猎的题材。而在画《异鱼图》之前,赵之谦在海滨见到了奇形怪状的海物,也品尝了其中的一部分,于是寻访渔民,请教物产名目及习性,并考证于典籍,写为粉本,足见其用功之勤。所谓"一事不知,深以为耻",此番勇猛精进,作为学者的赵之谦似乎要占主导地位,一心要做经世致用的学问,而作为画家的赵之谦,在这里起辅助作用。由此也可以看到,将赵之谦归入画家,可以说是有些武断的。

在瑞安县,当地金钱会闹得正凶。金钱会是天地会的支派,因其以刻有"金钱义记"四字铜钱发给入会之人而得名,浙南一带有十万余众,与太平军互为呼应,大有席卷之势。为避战乱,赵之谦从温州泛海去福州,

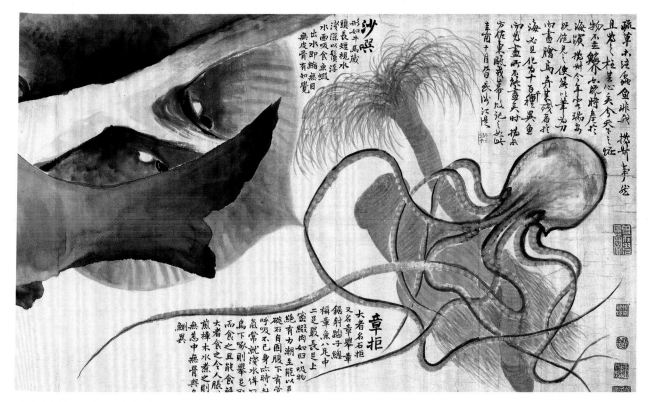

《异鱼图》沙噀、章拒题跋

在海上经历了一番痛苦挣扎，"甫抵白犬山下，风起水涌，几葬鱼腹"，此番奇遇，恍若颠倒梦幻，险些让他亲赴《异鱼图》中的水族世界，也算是领略到了东海的风波之恶。

到了福州，他接到消息，在两个多月前，他的妻子女儿已死于战乱之中，只留下妻子范敬玉写给他的一封家信，见信唯觉天旋地转，赵之谦作诗悼曰："我妇死离乱，文字无一存。惟有半纸书，依我同风尘。"赵之谦十九岁与妻子范敬玉成亲。婚后夫妻二人感情甚笃，范敬玉长赵之谦一岁，自幼随父读"五经"，书法学欧阳询笔意。范敬玉处理家中事务井井有条，她希望丈夫"不在科名上图幸进，要在学术上开先路"，足见其见识过人，绝非寻常女子。接连遭逢巨变，赵之谦内心的悲痛无法排遣，于是自号为"悲庵"，并亲手治印追悼亡妻，印文当中有"三十四岁家破人亡乃号悲庵""我欲不伤悲不得已""如今是云散雪消花残月阙"等语，从此奠定了一生的悲凉底色。以悼亡之痛入印，令人联想到颜鲁公《祭侄文稿》的满纸悲愤，篆刻史上亦有此椎心泣血的离乱之恸。

此后，他又有两次到温州，皆为谋生而奔走，曾自治印"为五斗米折腰"，聊以自嘲，又有自治印"男儿生不成名身已老"，抒发了年纪逝迈、一身将老的感慨。这便是赵之谦作《异鱼图》前后的处境，兵燹遍地，生计困顿，亲人离世，他被巨大的痛苦裹挟，栖栖惶惶，无所归止。

二、海隅风物，于古有征

温州濒临东海，海中物产给赵之谦提供了新异的经验，他品尝到海鲜之美味，更是感慨造物之奇。《异鱼图》中所绘的海物，不限于鱼，以"异鱼"统摄之，有沙噀、章拒、锦魟、海狶、剑鲨、鬼蟹、虎蟹、阑胡、石蜐、鳄鱼、骰子鱼、马鞭鱼、琴虾、竹夹鱼、燕魟，共计十五种。

赵之谦精于考据之学，在所绘海物之侧，还有题跋，十五种海洋动物，有十五则题跋，也可看作是十五则

圖異魚非好異也他魚不待圖也據求少

穎悟長多能近大肆力於經世之學

圖續其餘事然此卷區葡一方物產

非尋常寫生可比方今

聖人在上中外一家涉重洋如履平

地吏得畫有　搗求者遠所見而悉

圖之將以廣見聞資考訂不更快乎

歲同治二年春莫績谿胡附顯嵩

并記時同客都下

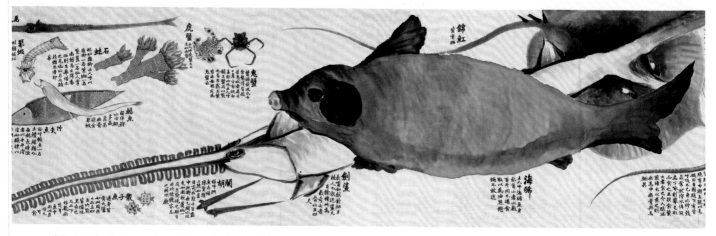

《异鱼图》锦魟、海狶、剑鲨、骰子鱼、阑胡题跋

考据文字，可以看出赵之谦的寻访与考据之功。将文字胪列如下：

沙噀
形如牛马藏头，长短视水浅深，以须浮水面，吸食鱼虾，出水即缩，无目无皮骨，有知觉。

章拒
大者名石拒，又名章举、章锯、射踏子，总称章鱼。八足，中二足最长，足上密缀肉如白，白吸物绝有力，潮至能以足碇石自固，腹下有管，呼吸不已，身亦时时鼓气，常就浅水佯死，鸟下啄，则举足取而食之，且能食蟹。大者食之令人胀满，煎樟木水煮之则无恙。中无骨，与乌鲗异。

锦魟
背有斑。

海狶
土人呼海猪，鱼身豕首，小者亦数百斤，肉不堪食，取以为油点灯，蝇不敢近。

剑鲨
长嘴如剑，对排牙棘，人不敢近。鲨凡百余种，此为最奇，大者唇亦三四尺。

鬼蟹
《蟹谱》载，沈氏子食蟹，得背壳若鬼状者，眉目口鼻分布明白，盖即此也。土人呼关王蟹，或以亵也，

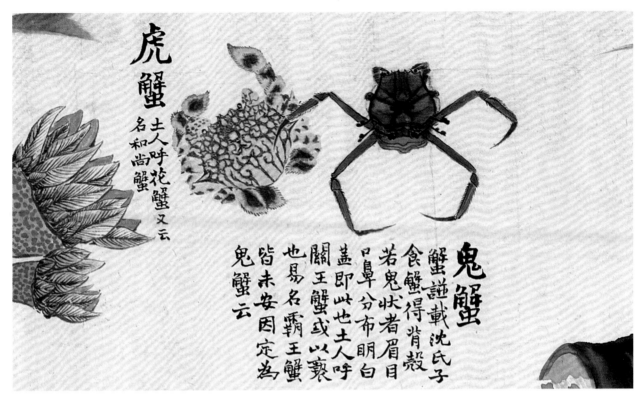

《异鱼图》鬼蟹、虎蟹题跋

易名霸王蟹，皆未安，因定为鬼蟹云。

虎蟹
土人呼花蟹，又云名和尚蟹。

阑胡
俗呼跳鱼，志称弹涂。头上点如星，目突出，聚千百盘中，跳掷无已，间亦挺走如激射。覆地一夜，旦发视之，骈首共北，修炼家忌之同水厌。

骰子鱼
通身皆骨，大仅如此，周匝幺二三四五六点皆备，惟黑赤色及上下位数无定耳。鱼中形此最怪，不可食。

石蜐
形如龟脚，土人呼以龟脚，一名紫蚴，一名紫蘆，一名仙人掌。《南越志》云："得春雨则生华。"惜未之见也。亦名石鲑，疑错，出者即华。

鳈鱼
或作鲹，亦作鳒，多齿，柔若无骨，能食琴虾。

竹夹鱼
俗呼榻鱼，一名土鳢，鲽类也。每潮长时，渔者以手平浅涂如榻，标以竹，潮至，鱼上则贴其间，以

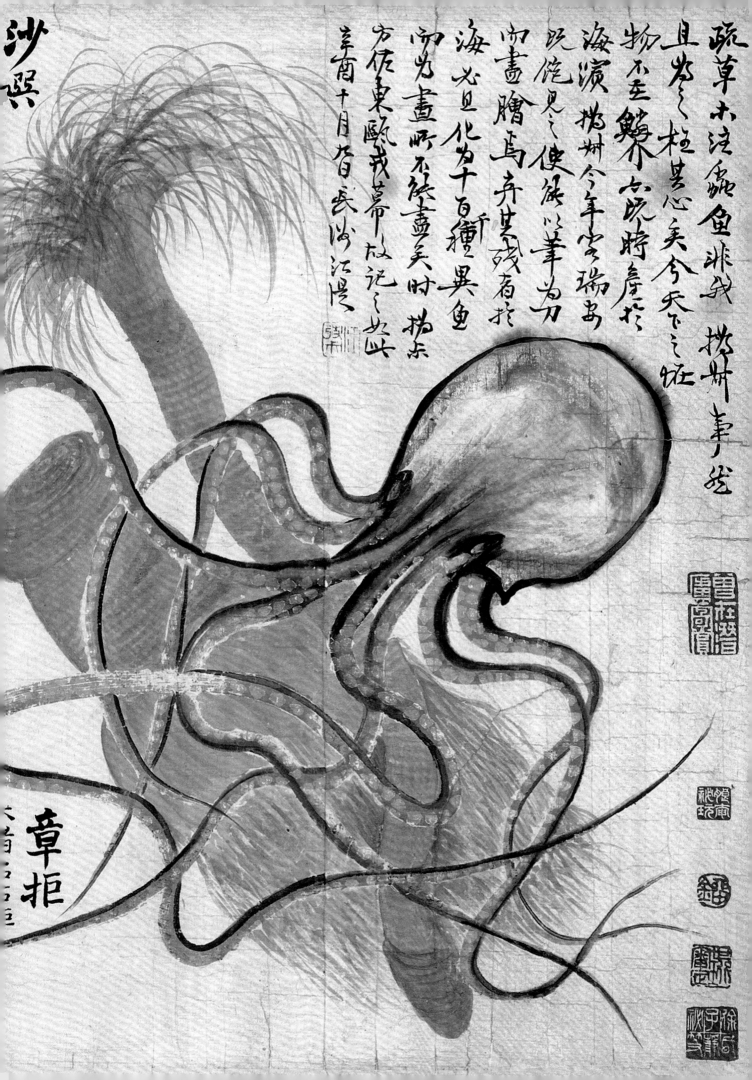

沙噀

疏草木法蜿蜒魚非我撕拼事一笺
且卷々粒甚恋々夫々タ啚
物不至鮮六吭時産之
海濱携州今年云瑞岛
玩俛見之使便以筆為刀
密画膽烏卉其残者拍
海火旦化为十百種異魚
吻为画晰不须画矢时扮乐
方伍東颐我幕々放記之此
辛酉十月在武沙江陰

章拒

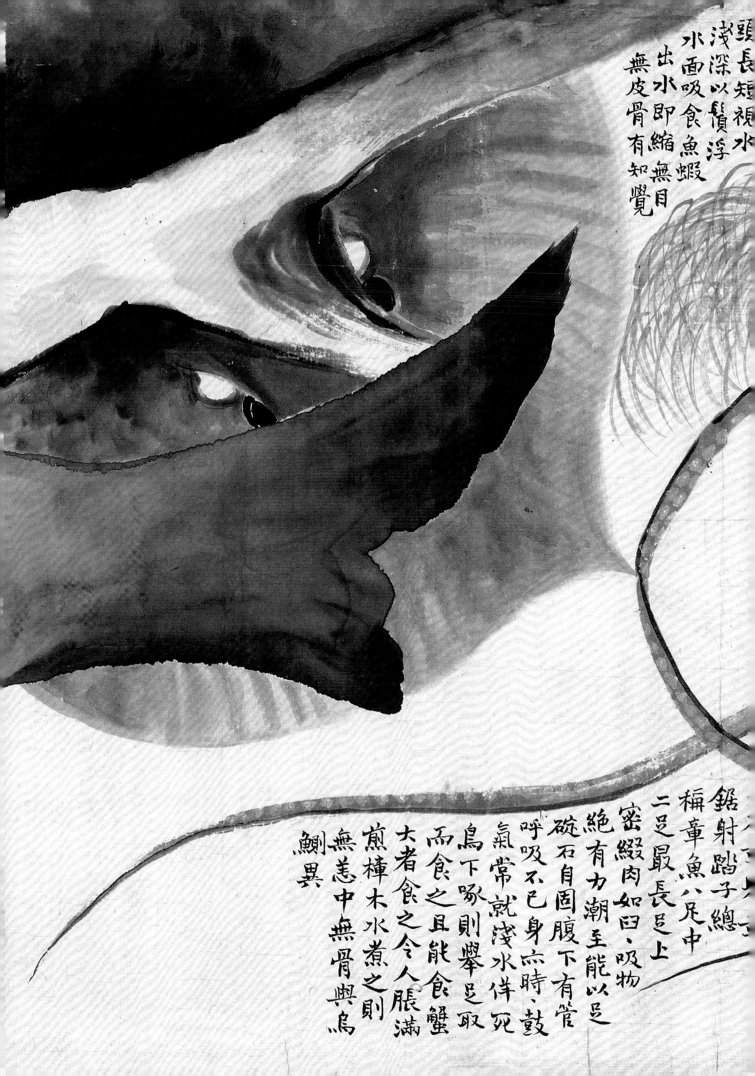

頸長短視水
淺深以鬚浮
水面吸食魚蝦
出水即縮無目
無皮骨有知覺

鋸射蹈子總
稱章魚八足中
二足最長巳上
密綴肉如臼、吸物
絶有力潮至能以足
碇石自固腹下有管
呼吸不已身术時、鼓
氣常就淺水伴死
鳥下啄則舉足取
而食之且能食蟹
大者食之令人脹滿
煎棹木水煮之則
無恙中無骨與鳥
鰂異

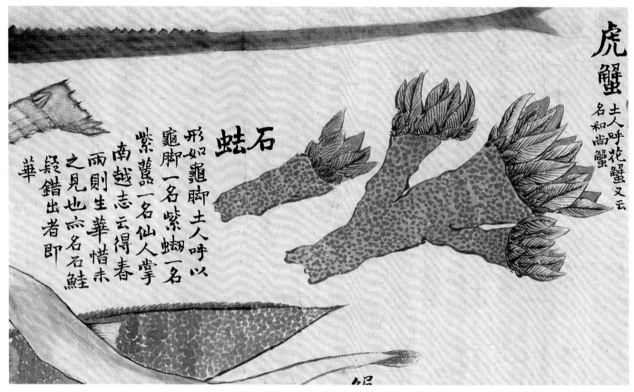

《异鱼图》石蚨题跋

锥按标取之，一锥必七八。

马鞭鱼

眼在腰，色纯赤，按此疑即鞘鱼。

琴虾

形类蜈蚣，古称管虾、虾公者。鳞甲遍体而受制鳝鱼，身相等，辄为所吞噬。

燕魟

魟凡五六十种，此为最奇。

　　这十五种海物，多数不为人所熟知，又因古今名目有别，增加了辨识难度，还有些奇幻生物，与实际情形相去甚远，在这里有必要一一做说明，以期解开疑团，便于领略异鱼之异。

　　所谓沙噀，在古书中指的是刺参，是海参的一种，体黑，有肉刺状突起。明代冯时可《雨航杂录》载沙噀："块然一物，如牛马肠脏头，长五六寸，无目无皮骨，但能蠕动，触之则缩小如桃栗，徐复拥肿。"而从《异鱼图》中来看，所绘则非刺参，而是海葵，或许是所记有误，故而产生了名与实的错置，姑且视之为海葵。海葵是无脊椎腔肠动物，有着密集的触手，形同葵花。其触手能释放毒素，用来捕捉鱼虾。可炒食。

　　所谓章拒，即章鱼，清康熙年间的画家聂璜在《海错图》中称之为"章巨"："大者头大如匏，重十余斤，足潜泥中径丈。"赵之谦注意到章鱼的吸盘，"足上密缀肉如臼，臼吸物绝有力"，还观察到"腹下有管"，即章鱼的虹吸管，可以喷水推动身体游动，也能喷出黑墨，借此逃遁。赵之谦还提到章鱼体内无骨，这一点与乌

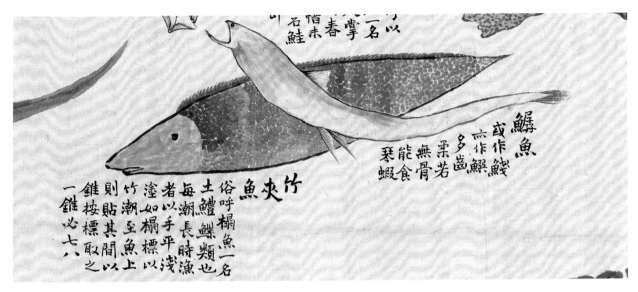

《异鱼图》鳞鱼、竹夹鱼题跋

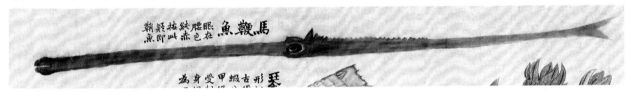

《异鱼图》马鞭鱼题跋

贼有区别。

　　所谓锦魟，即今之斑鳐，《异鱼图》中只记了简单的三个字："背有斑。"这是指斑鳐背上的褐色斑点。另外，这种鱼的尾部还有毒刺，旧时渔民藏有毒刺，作为药用，中医认为鳐刺有清热解毒的功效。

　　所谓海狶，即海豚。在这幅两米多的长卷里，猪头鱼身的海狶是视觉中心，因其足够怪异，而且硕大，能吸引更多的目光。狶的意思是猪，郭璞《山海经》注曰："今海中有海狶，体如鱼，头似猪。"赵之谦并未近距离接触到海豚，或是受郭璞的影响，将前人的知识碎片加以组合，在纸上造出了奇异的物种，乃至画成了猪的形状，头部是肥面大耳长鼻，与猪完全相同，下半身却是鱼尾，并说用海狶的油来点灯，苍蝇不敢靠近。之所以产生猪形的联想，或许是因为海豚靠近头部的两个胸鳍，被误认作猪耳，而海豚的尖嘴，远望也似猪鼻。猪与鱼的拼接，显露出早期博物学的尴尬。

　　所谓剑鲨，即锯鲨。锯鲨的吻突出成一长板，两侧有尖锐的齿，它摇头挥动长吻，便可将猎物撕成碎片，然后吸进嘴中。图中所绘较为接近实际情况。

　　所谓鬼蟹，亦称"关公蟹"，日本称之为"平家蟹"。这种蟹的背壳上有些凹凸起伏的纹理，隐约可看到眼鼻口，横眉立目，相貌凶恶，俨然一张鬼脸，故称之为鬼蟹。又因蟹身紫红色，与传说中的"面如重枣"的关公相似，故又称"关公蟹"。图中所绘鬼蟹，似乎是按照实物写生，形态精准。

　　所谓虎蟹，即壳上有猛虎般黑黄相间的斑纹，故名虎蟹，亦称中华虎头蟹。虎蟹栖息于浅海泥沙底，肉质鲜美。《岭表录异》载："虎蟹，壳上有虎斑，可装为酒器。"

　　所谓阑胡，即弹涂鱼，又称"跳鱼"。生活在海滨滩涂上，善于跳跃，肉质鲜美，可作汤，也可炙烤。俞樾《右台仙馆笔记》载："阑胡，亦名弹涂，海滨小鱼也。形如鳅，长二三寸，潮退，跳掷泥涂，无虑数千万头。"阑胡是温州方言，含有"顽皮好动""不守规矩"之意，用这个词来指跳鱼，颇有地域色彩。

　　所谓石蚨，又称"龟足"，生长在海滨的石缝中，有着石灰质的外壳，外形似龟足，去壳后可食用其中的嫩肉。石蚨在春天里生长，像花朵一样开放在礁石上，即所谓的"得春雨则生华"。

錦虹
背有斑

海豨
土人呼海豬魚身
豕首小者六數
百斤肉不堪食
取以為油點鐙
蠅不敢近

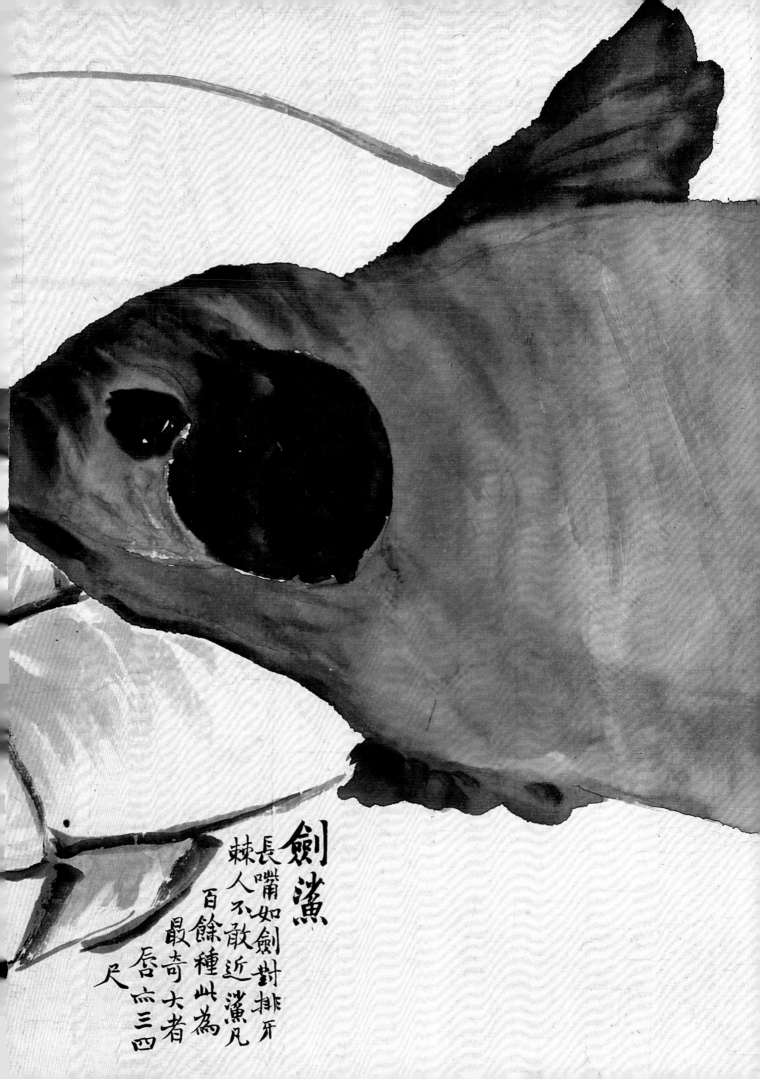

劍鯊

長嘴如劍對排牙
棘人不敢近鯊凡
百餘種此為
最奇大者
脣皮三四
尺

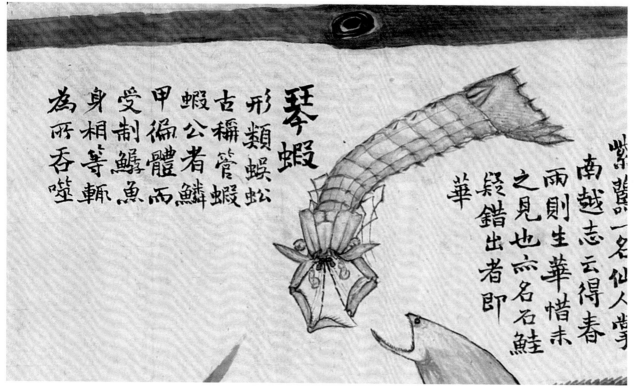

《异鱼图》琴虾题跋

所谓鳡鱼，即龙头鱼，体长而柔软，肉质细嫩鲜美，一般用油炸食之。其下颚尖长，长于上颚，且牙齿细密，赵之谦注意到了其下颚的特点。

所谓骰子鱼，即粒突箱鲀，体黄色，有黑色圆点，方形的身子，状如骰子，故名。《异鱼图》中的骰子鱼是按照骰子的形状来画的，视觉上偏平面化，在正方形的身子上加了鱼头和鱼尾，略显滑稽。

所谓马鞭鱼，即鳞烟管鱼，俗称马鞭鱼，嘴部形似鞭杆，身细长似鞭，通体红色。

所谓琴虾，即皮皮虾，因各地方言俗语不同，又有很多异名，比如蹦虾、琵琶虾、虾耙、蜈蚣虾、濑尿虾、螳螂虾等。满身甲胄，有双刀，尾部有尖刺，弹跳力极大，易伤人，但肉味鲜美。郭柏苍的《海错百一录》中写得尤为详细："形似蜈蚣，又似鼍，大者广三指，能食大虾，小者食小虾，炒食味丰。"此处琴虾画得逼真，头部和眼部的细节尤其生动，赵之谦定是亲自品尝过，才会留下如此深刻的印象。

所谓竹夹鱼，即舌鳎鱼，因它有舌形的薄片状身体。聂璜《海错图》中又称之为"箬叶鱼"，因形似箬叶，同时聂璜也提到了它的另一个俗名，谓之"搭沙"："贴沙而行，故曰搭沙。"赵之谦还提到了捕捉竹夹鱼的方法，用手拍平滩涂，作卧榻状，插竹作为标记，等到涨潮时，就会有鱼卧在沙上，故而称之为竹夹鱼。该方法也正是利用了其"搭沙"的习性，渔人的智慧得以记录下来。

所谓燕魟，即无斑鹞鲼，按屠本畯《闽中海错疏》载："此鱼头圆秃如燕，身圆匾如簸，尾圆长如牛尾，其尾极毒，能螫人，有中之者，日夜号呼不止，以其首似燕，名燕魟鱼。"此处燕魟画得像鸟，尖锐的喙，浑圆的头颅，以及平伸的双翼，使之成为介于鱼鸟之间的怪物。

《异鱼图》中的十五种海洋动物，可以看作是名物之学的图轴，一名之立，必有其来历，或证之于文献，或求教于渔夫，或者兼而有之。赵之谦在图注中征引的书目有《蟹谱》《南越志》，而对阚胡的"骈首共北"的一段近乎神异的记载，则是化用了明代冯时可《雨航杂录》中的句子，种种俗名，以及捕捉之法，则是来自亲身考察。由此可见，赵之谦的博学，不仅限于书本，更在于身体力行。至于海豨、燕魟等物的偏差，原也不足为奇，与之类似的情形也大量出现在《本草纲目》《三才图会》等书中。窃以为不能以今日的科学成果来苛责

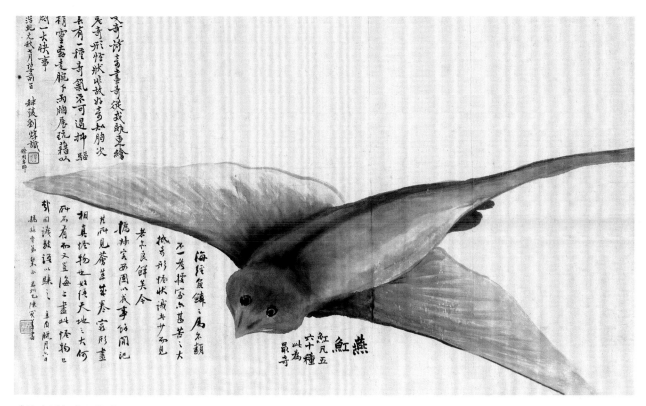

《异鱼图》燕虹题跋

古人的认知水准。奇异的变形反而增添了奇趣，正是这种悖谬的视觉形象，见证了当时的观念，成为观察古人精神世界的窗口。

三、恣意横陈，生机郁勃

《异鱼图》的题材，是国画中罕见的。清代画家聂璜绘有《海错图》，收录海洋动物三百余种，更接近于标本式的描摹，而且兼及考证，可以看作是一部生物学意义上的图谱。《海错图》在雍正年间进入内府收藏，生于道光年间的赵之谦无缘得见，却也生出了与之相似的趣味。再往前追溯，明代杨慎有《异鱼图赞》，是考订名物之作，发扬了《诗经》《尔雅》留下的博物学传统，据说是对前人的《异鱼图》做的图赞，而那古图已经失传了。赵之谦所绘《异鱼图》，或许正是得名于此，他是有意延续这种古老的传统。若没有战乱影响，假以时日，赵之谦或许会画出更为完备的体系。

《异鱼图》面貌特异，溢出了传统山水花鸟的边界。面对陈陈相因的积习，赵之谦在寻求自己的面貌。新题材的实验，则是迈出的第一步。然而题材之新奇，并非刻意猎奇，而是认知达到一定程度时的选择。前人未曾画过，无有程式，亦无处模仿，需要自创，这自然不是因循之辈的志趣所在。

《异鱼图》的构图虽满而不见繁乱，肆意横陈，自有一番蓬勃的生气，体现出极强的整体掌控能力。以海豨、剑鲨为视觉中心，右设沙噀、章拒为副，又以琴虾、石蜐、鬼蟹等小海鲜为补白，最右侧的燕虹，则偏据右下一隅，上方留下了大片空白，疏密得宜。在极满之处，也有空间的闪转腾挪，比如海豨腹下的长条留白，也破除了画面的拥堵之态。赵之谦在构图中的疏密避让，并非刻意安排，多半出于其艺术直觉，这既是天资纵逸的自我抒发，又是常年审美训练的结果。

至于沙噀、海豨、骰子鱼、燕虹四种与实际情况有出入，凭借一定的主观想象画出的动物，不妨视之为画

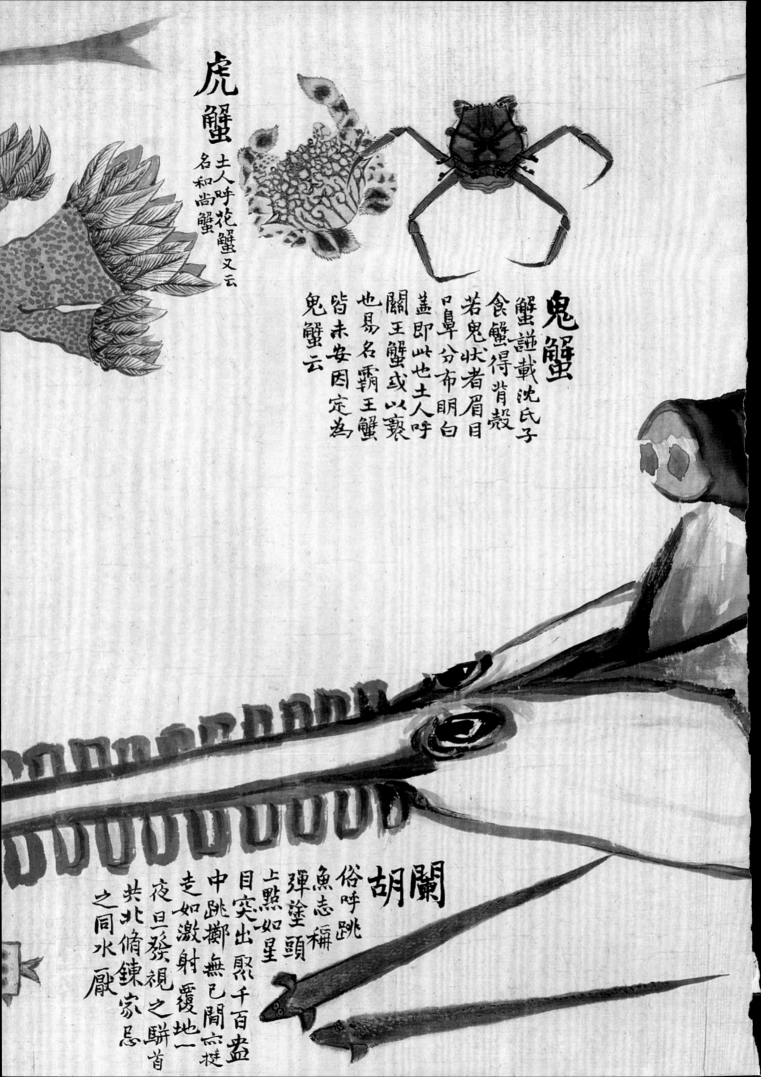

虎蟹　土人呼花蟹又云名和尚蟹

鬼蟹

蟹譜載沈氏子
食蟹得背殼
若鬼狀者眉目
口鼻分布明白
蓋即此也土人呼
關王蟹或以襄
也易名霸王蟹
皆未安因定為
鬼蟹云

闌胡

俗呼跳
魚志稱
彈塗頭
上點如星
目突出聚千百盞
中跳擲無已聞煎挺
走如激射覆地一
夜旦發視之駢首
共北俯鍊家忌
之同水厭

石蚨
形如龜腳土人呼以
龜腳一名紫鷄一名
紫鷄一名仙人掌
南越志云得春
雨則生華惜未
之見也亦名石鮭
綜錯出者即
華

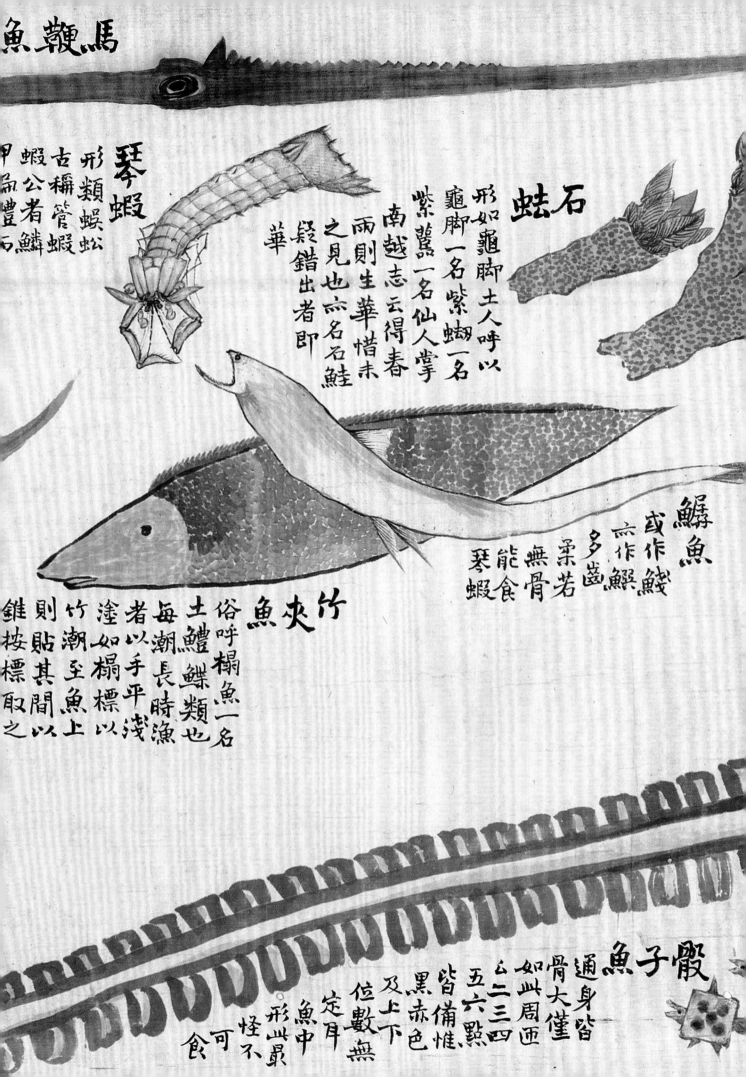

馬鞭魚

琴蝦
形類蝦蚣
古稱管蝦
蝦公者鱗
甲晶瑩者石

鱯魚
或作鱶
亦作鱯
多齒柔若
無骨能
食琴蝦

竹夾魚
俗呼榻魚一名
土體鰈類也
每潮長時漁
者以手平淺
塗如榻標以
竹潮至魚上
則貼其間以
錐按標取之

嚴子魚
通身皆
骨大僅
如此周匝
二三四
五六點
皆備惟
黑赤色
及上下
魚中
位數無
定月
形此最
怪不
可
食

家的一种大胆而又细腻的禀赋的体现——对未见之物敢于下笔的大胆，同时又以妄为真，描摹其细部肌理。譬如海豨通身以没骨法晕染，见其丰腴肥硕之貌，设色淡雅清隽，明净可亲，兼有明朗润泽，俨然出水之时的形态，而注意到那鱼身之上的猪头，却又令人疑窦丛生，在真与妄的巨大张力之间，想象进入现实，致使现实世界动摇，趣味便由此产生了。其他海物则酷肖实物，半工半写的方式，于细腻处不厌其烦，于大处酣畅淋漓。比如鬼蟹、石蚨、琴虾、马鞭鱼等，似乎是有实物作为参照的。鬼蟹背壳上的面部晕染工稳，腿部的绒毛亦能逼肖自然造物之天趣，同时他还注意到鬼蟹除四只长足之外，靠近背部还有四只蜷曲的小足，可用这四只小足顶着贝壳或树叶之类做掩体。石蚨的"叶脉"勾勒精细，根根精神饱满，不以其细小而稍起懈怠轻慢之心。剑鲨的长锯并非笔直，而是笔随意走，有矫矫奇逸之姿。

另外，以金石意味入画，也带来了全新的审美体验。赵之谦曾在古鼎全形拓上作花卉，所作梅花、牡丹等花与古鼎相映生辉，古艳异常。清代碑学兴起，成为一时显学，赵之谦对钟鼎铭文、北朝碑刻研习不辍，将其融汇到书法篆刻当中去，绘画也受其影响，比如章鱼触手可见篆书笔法，婉转而又遒劲，剑鲨的锯齿则可见北碑的古拙霸悍，铮铮如铁。他不拘泥于门户之见，从金石之中汲取营养，将其美学规律应用于书画，为传统写意花鸟画注入了雄强的骨力，开一代新风，下启吴昌硕、齐白石等人。

这一年赵之谦三十二岁，其书法风格尚未形成，他认为自己的字"起讫不干净"，到五十岁前后才在书法上形成个人面貌。《异鱼图》中的题跋似乎无意于书，然而无意于工而自工，一派天真烂漫之姿，跌宕自喜，亦有可观。

四、诸友题跋，相映成趣

赵之谦在温州时所作"瓯中三图"，即《异鱼图》《瓯中物产图》和《瓯中草木屏》。其中，《瓯中物产图》赠予江湜，《瓯中草木屏》赠予陈宝善，他唯独珍视《异鱼图》，未将此图赠人，而是留在身边，并邀请诸友观赏题跋。参与题跋者，皆是赵之谦至交好友。众人的题跋文字，相当于二次创作，给《异鱼图》灌注了新的内涵。

赵之谦的好友胡澍在《异鱼图》中扮演了重要角色，他应赵之谦之请，题了"异鱼图"三字篆书引首，还写下了一段题端：

图异鱼非好异也，他鱼不待图也。㧑叔少颖悟，长多能，近大肆力于经世之学，图缋其余事，然此卷足备一方物产，非寻常写生可比，方今圣人在上，中外一家，涉重洋如履平地，使得尽有。㧑叔者，随所见而悉图之，将以广见闻，资考订，不更快乎哉！同治二年春莫，绩溪胡澍题端并记，时同客都下。

当时赵之谦到京城参加会试，请胡澍为《异鱼图》题了引首，并做了题端，相当于《异鱼图》的小序。胡澍擅篆书，对赵之谦影响颇深，赵之谦认为只要有胡澍在，"吾不敢作篆书"。胡澍开篇即称赵之谦画异鱼并非是因为喜好怪异之事，而是志在于"广见闻，资考订"，将绘画视为学术的一种延伸，这便与寻常的画工拉开了距离，而"不更快乎哉"，则显示了做学问之乐趣，也只有胡澍这样的同道中人，才能领会。

此外，值得注意的还有三段题跋，比胡澍所题略早，各有精彩的见解。这三段跋文分别来自赵之谦的朋友江湜、刘焞和陈宝善。

先看江湜的题跋：

疏草木，注虫鱼，非我㧑叔事，然且为之，枉其心矣。今天下之怪物不在鳞介，亦既时产于海滨，㧑

叔今年客瑞安，既饱见之，使能以笔为刀而尽脍焉。弃其残者于海，必且化为十百千种异鱼，而为画所不能尽矣！时扬叔方佐东瓯戎幕，故记之如此。辛酉十月九日，长洲江湜。

　　江湜与赵之谦相识于陈宝善署中，赵之谦称之为"江南畸人"，并在分别之际将自己的《瓯中物产图》赠给江湜。江湜有才学，工书善画，亦有书画赠赵之谦。赵之谦请他为《异鱼图》做题跋，该题跋认为，研究草木虫鱼原不是赵之谦该做的事，然而他在海边饱览风物之余，却能以笔为刀，将异鱼切成美味的脍，即鱼片，若将残余部分扔到海里，恐怕要生出成百上千种怪鱼了。这里暗藏了"脍残"的典故，昔年越王勾践切鱼脍，将残余部分扔到水里，也变成了鱼。这些鱼仍保留着鱼片的形状，谓之"脍残"，即今是所谓银鱼。借用此典故，比喻赵之谦的手段之神奇，可与自然造化争功。

　　再看刘熜的题跋：

　　　　扬叔文奇、诗奇、画奇，从戎瓯东，绘此卷奇形怪状，非故好奇，知胸次间具有一种奇气，不可遏抑，驱使精灵奔走腕下。雨窗展玩，藉以破闷，一大快事。同治纪元秋七月望前一日，秣陵刘熜识。

　　刘熜曾做过桐乡的县丞，与赵之谦相识于温州，当时刘熜正在温州抵御太平军，与赵之谦一见如故，遂成莫逆之交。刘熜的题跋注意到了《异鱼图》中的奇趣，并认为赵之谦胸中有一股奇气，难以遏制，因而能驱遣海中的精灵在手腕下奔走，下雨天在窗前展开《异鱼图》把玩观赏，足以破除胸中的烦闷。刘熜领会到了《异鱼图》中的奇趣，认为观赏此图是一大快事。

　　再看陈宝善的题跋：

　　　　《海经》鱼鳞之属，名类不一，考据家亦甚苦之，大抵奇形怪状，识者少而见者亦良鲜矣。今扬叔客安固，以戎事余闲记其所见，荟萃成卷，穷形尽相，真怪物也。始悟天地之大，何所不有，而又岂海上尽此怪物已哉。因识数语以归之。辛酉腊月六日，扬叔老弟粲正。升州兄陈宝善书。

　　赵之谦当初去温州便是投奔陈宝善的，陈宝善时任温州府同知兼署永嘉知县，"除暴御乱，迭有善政"，同时又擅长书法，他欣赏赵之谦的才华，在赵之谦困顿之时多次出手相助。这段题跋道出了名物考据之难，考据家所苦者，恰恰在于海中动物奇形怪状，而且种类繁多，能够识别的人太少，能亲眼得见的人也同样少，学者在书斋之中的考据，执着于探求古今名目之变，往往离题万里，与实际情况相去甚远。书斋与田野，这难以并轨的两条道路，在赵之谦这里渐呈合流之势。陈宝善认为赵之谦能做到"荟萃成卷，穷形尽相"，因而想到造物之奇。

　　在图像之外，诸友题跋文字各见性情。藏在文字背后的人，都在赵之谦的生命里扮演过重要角色。赵之谦和他们一道共同完成了《异鱼图》的创作。今天所看到的《异鱼图》，也便有了图像和文献的双重意义：在图卷中的生猛海鲜，在图卷之外的意气相亲，二者之间形成了互文，相映成趣。而海物堆叠杂陈的丰饶图景，在一百六十年后的今天，仍令人心驰神往。

盛文强

2020 年 10 月于枕鱼斋

眼在
腰色純赤
按此
疑即
鞘魚

受制鱔魚
身相等輙
為所吞噬

一鯶必七八

腰色純赤
按此
疑即
鞘魚

摘采文奇游高畫奇從戎戲東繪

摘採寔西國以戎事好闻記

若東良鮮美今

抵奇形怪状識其廿不見

乃一考腰家六甚苦六大

海經食鱗之属名類

燕
虹虹
虹凡五
六十種
此為
最奇

此數奇形怪狀非故好奇如胸次

閒吳有一種奇氣不可遏抑驅
使精靈走腕下兩幽屍玩藉以
破悶一大快事
同治紀元秋七月望至前日　秣陵劉燁識　借用名印

其所見蒼茫杳茫宏形畫

相真怪物也始悟天地之大何
所不有而又豈海上畫此怪物
我曰讖敎語以陳之　昇州兄陳實書
携林巻第某正　辛酉臘月八日

咸豐辛酉携叔容東甌見海物有奇形怪狀者雜圖
此紙閒為攷證名義傳神阿堵意在斯乎